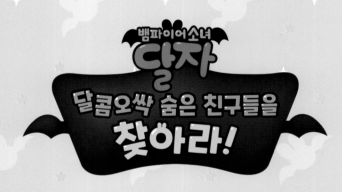

초판 1쇄 인쇄 2022년 7월 29일
초판 1쇄 발행 2022년 8월 19일

발행인 조인원
편집인 안예남 **편집팀장** 이주희 **편집담당** 양선희
제작담당 오길섭 **출판마케팅담당** 경주현 **디자인** 디자인룩

발행처 ㈜서울문화사
출판등록일 1988년 2월 16일
출판등록번호 제 2-484
주소 서울시 용산구 새창로 221-19
전화 (02)799-9196(편집), (02)791-0752(출판마케팅)

ISBN 979-11-6923-072-8

뱀파이어 소녀 달자

달콤오싹 숨은 친구들을 찾아라!

놀이 방법

1 찾아보기

꼭꼭 숨은 친구들을 찾아봐!

달콤오싹 초성퀴즈도 풀 수 있어요!

2 게임하기

재미있는 게임으로 잠시 쉬어 가자!

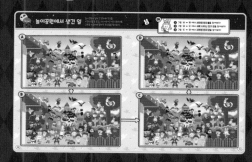

3 정답 보기

다 찾았으면 정답을 확인해 봐!

수상한 전학생

동구네 반에 전학 온 귀엽고 엉뚱한 소녀 달자.
그런데 이 짝꿍 뭔가 수상하다? 꼭꼭 숨어 있는 수상한
전학생 달자와 선생님, 친구들을 모두 찾아보자!

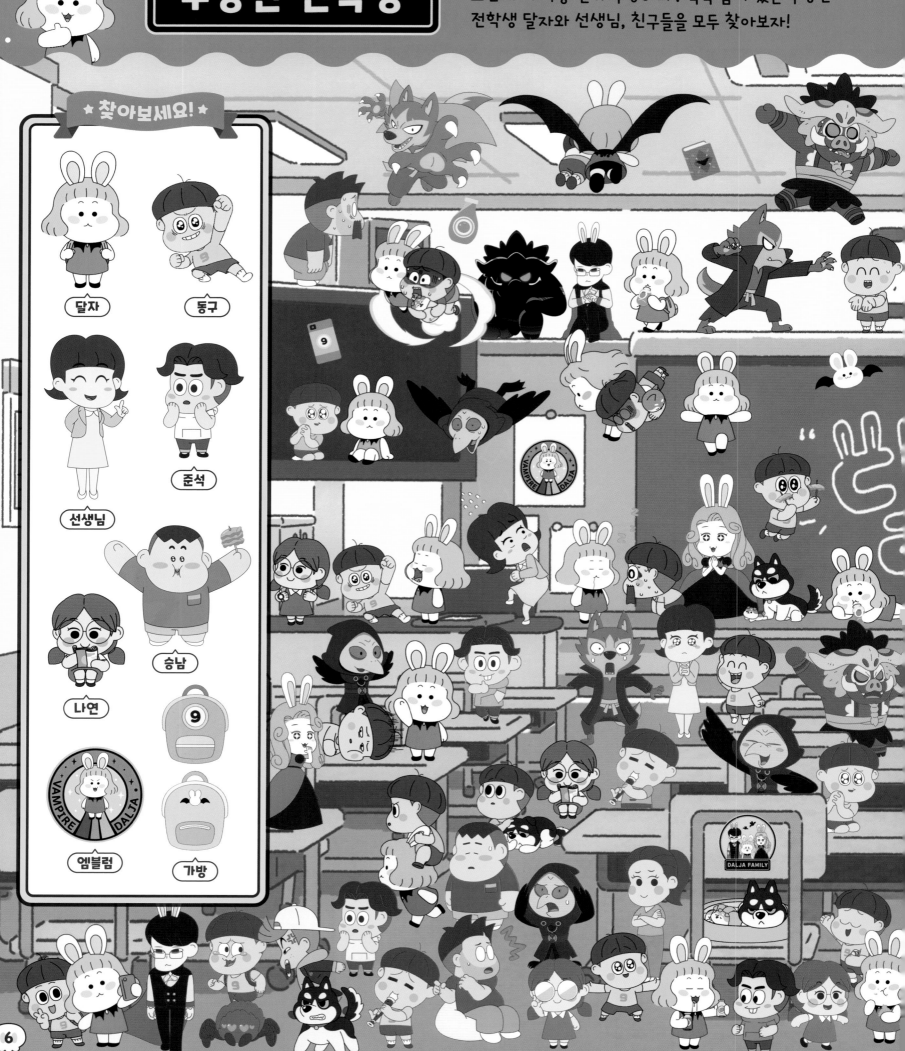

★ 찾아보세요! ★

- 달자
- 동구
- 선생님
- 준석
- 나연
- 승남
- 엠블럼
- 가방

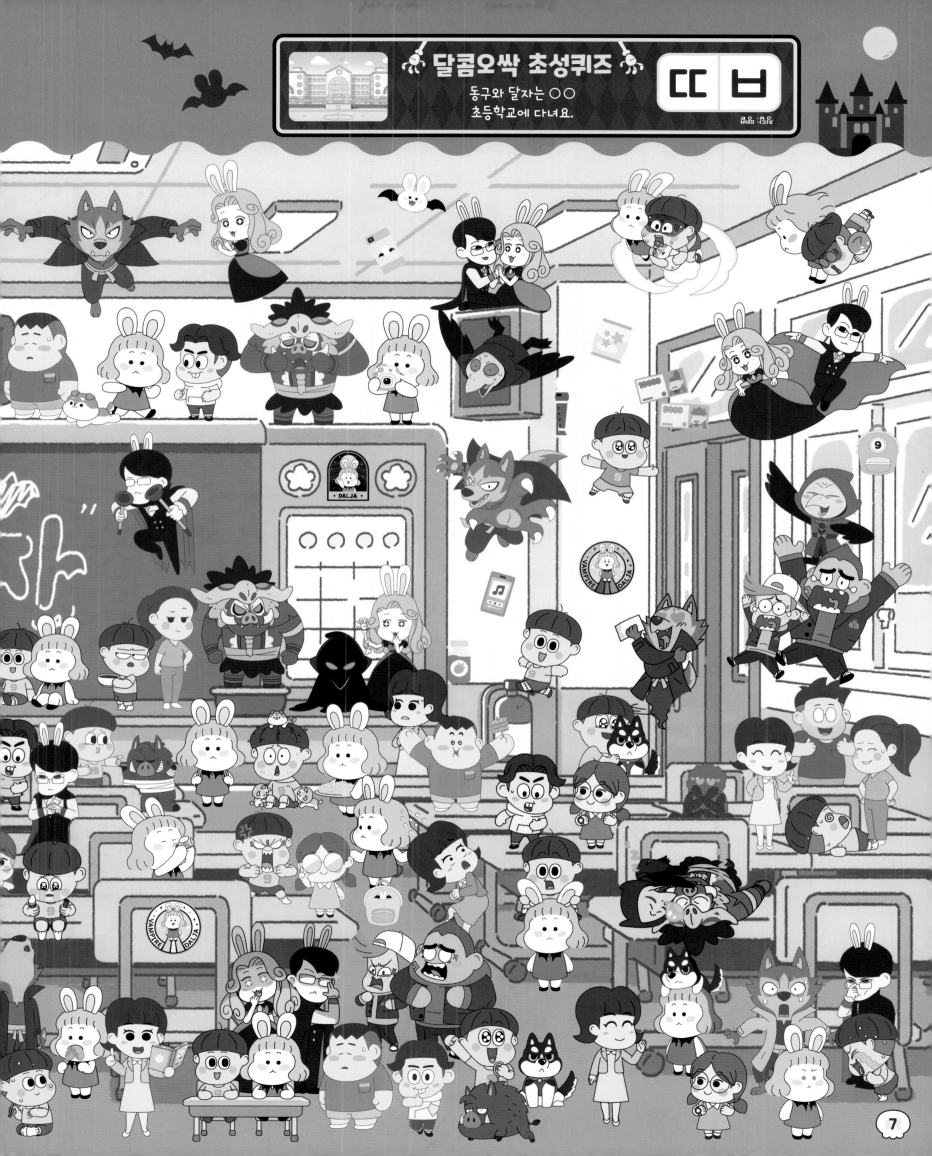

거리에서 마주친 불량배들! 동구는 무사히 돈을 지킬 수 있을까? 꼭꼭 숨어 있는 달자와 동구, 불량배들을 모두 찾아보자!

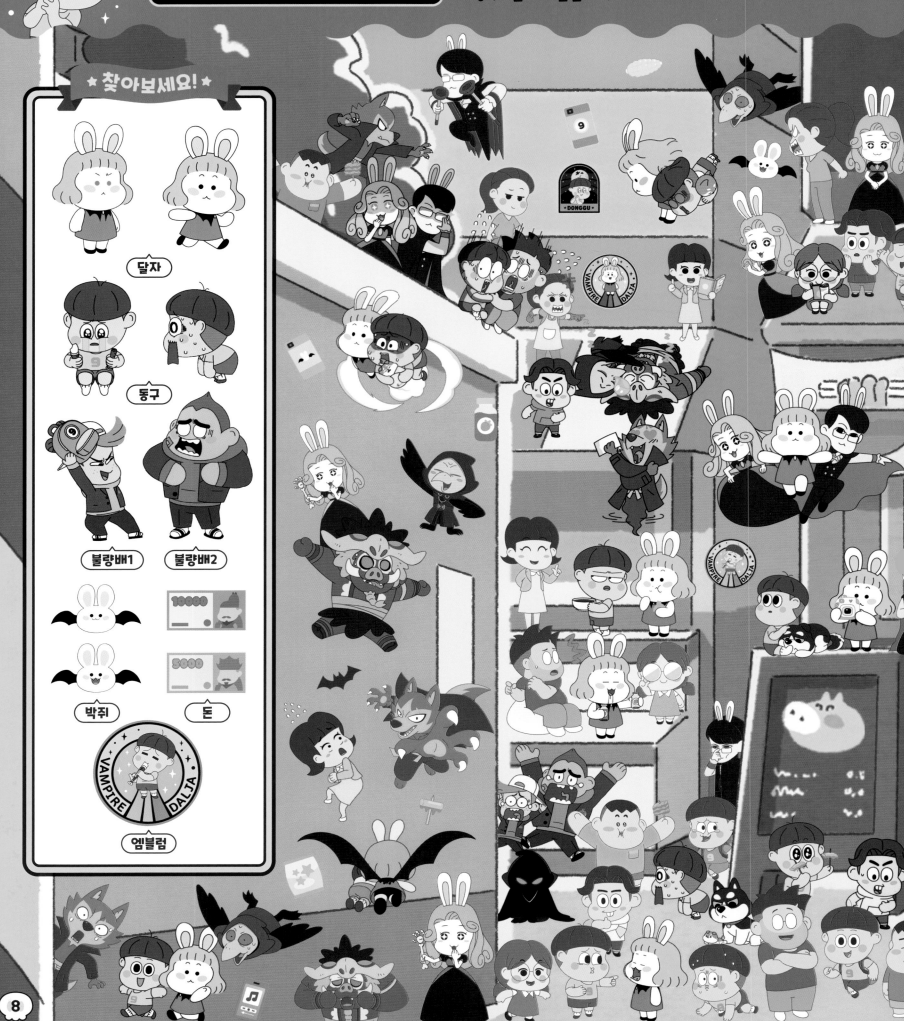

★ 찾아보세요! ★

달자

동구

불량배1　불량배2

박쥐　돈

엠블럼

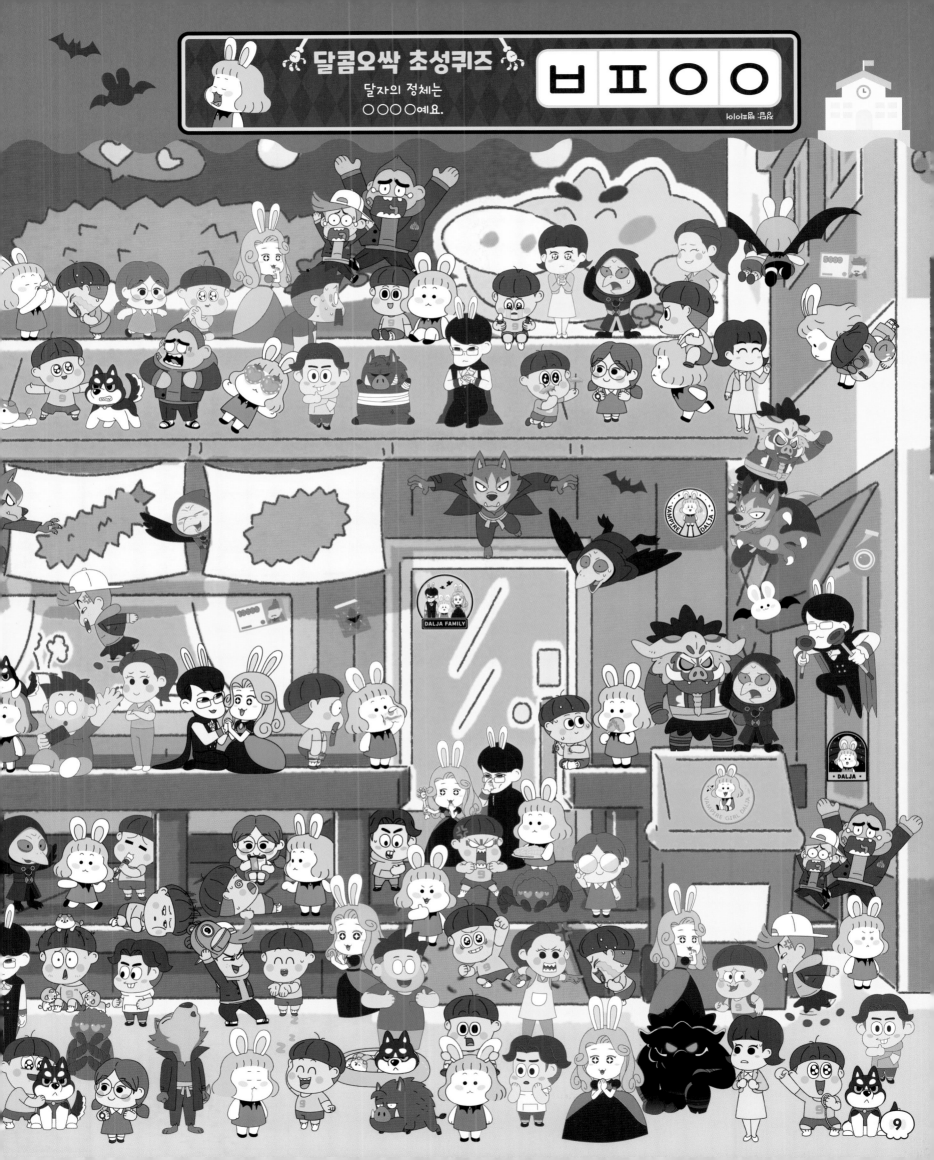

놀이공원에서 생긴 일

놀이공원에 놀러 간 달자와 친구들!
<힌트>를 잘 읽고, <A→B→C→D> 순서대로
그림을 비교하며 달라진 친구들을 찾아보자!

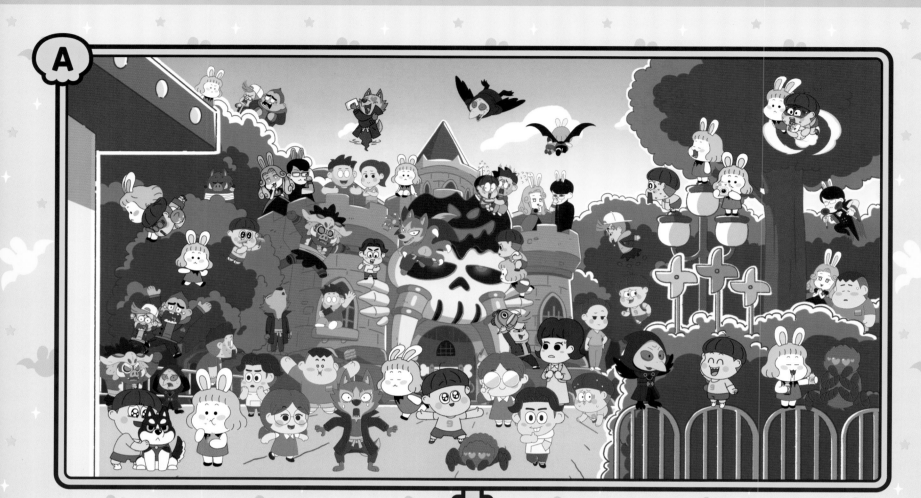

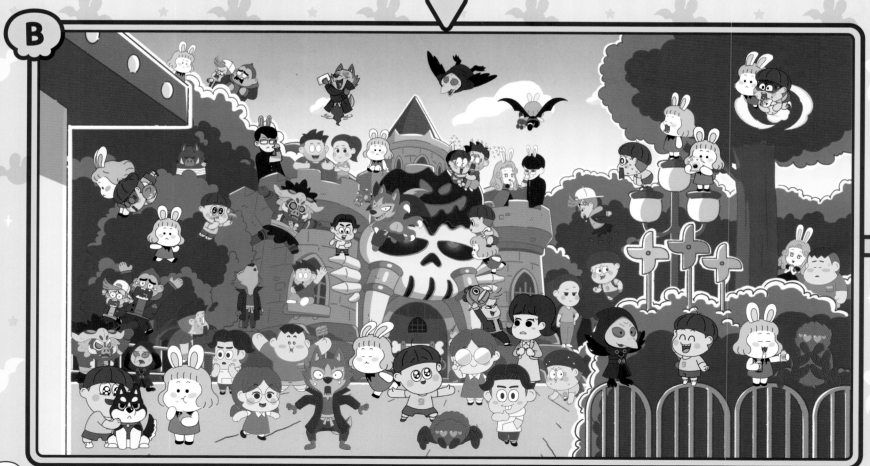

힌트

1 그림 **A** ➡ **B** 에서 사라진 친구 둘을 찾아보자!
2 그림 **B** ➡ **C** 에서 새로 나타난 친구 셋을 찾아보자!
3 그림 **C** ➡ **D** 에서 사라진 친구 넷을 찾아보자!

D

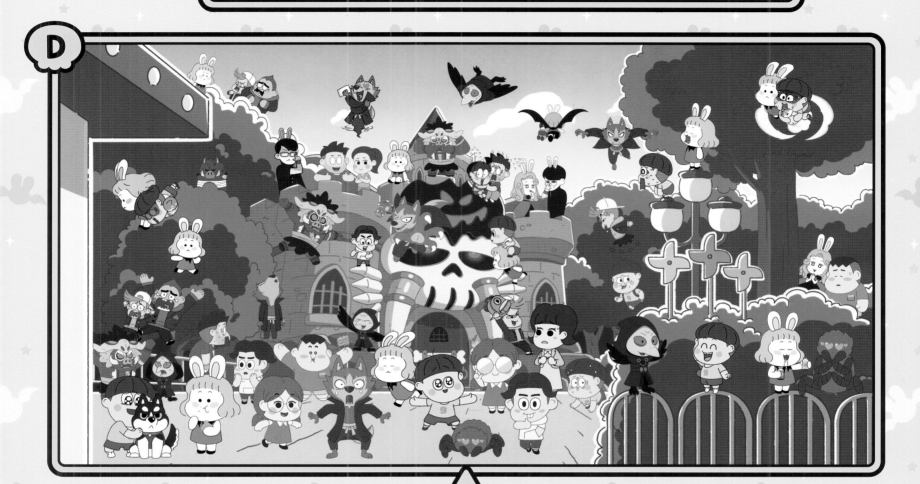

C

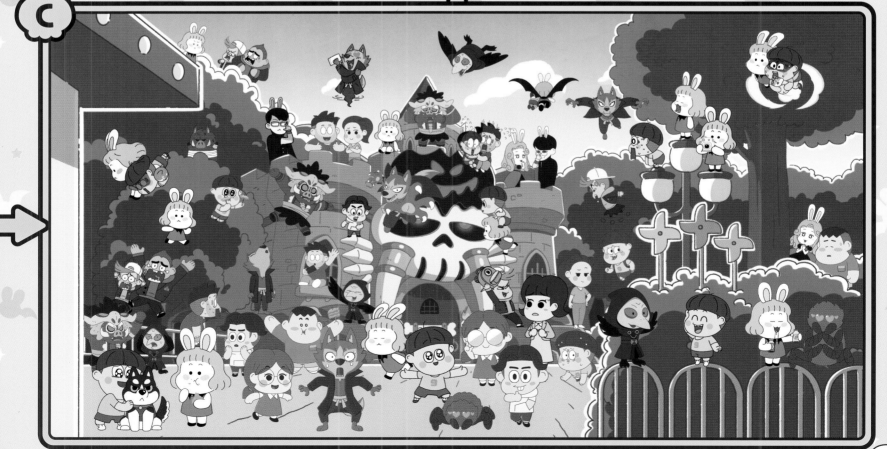

마계에서 온 사나이

달자에게 원한을 품고 마계에서 날아온 울프!
달자와 울프 사이에는 도대체 어떤 일이 있었을까?
꼭꼭 숨어 있는 울프와 부하들을 모두 찾아보자!

★찾아보세요!★

울프

샌드맨

야저귀

엠블럼

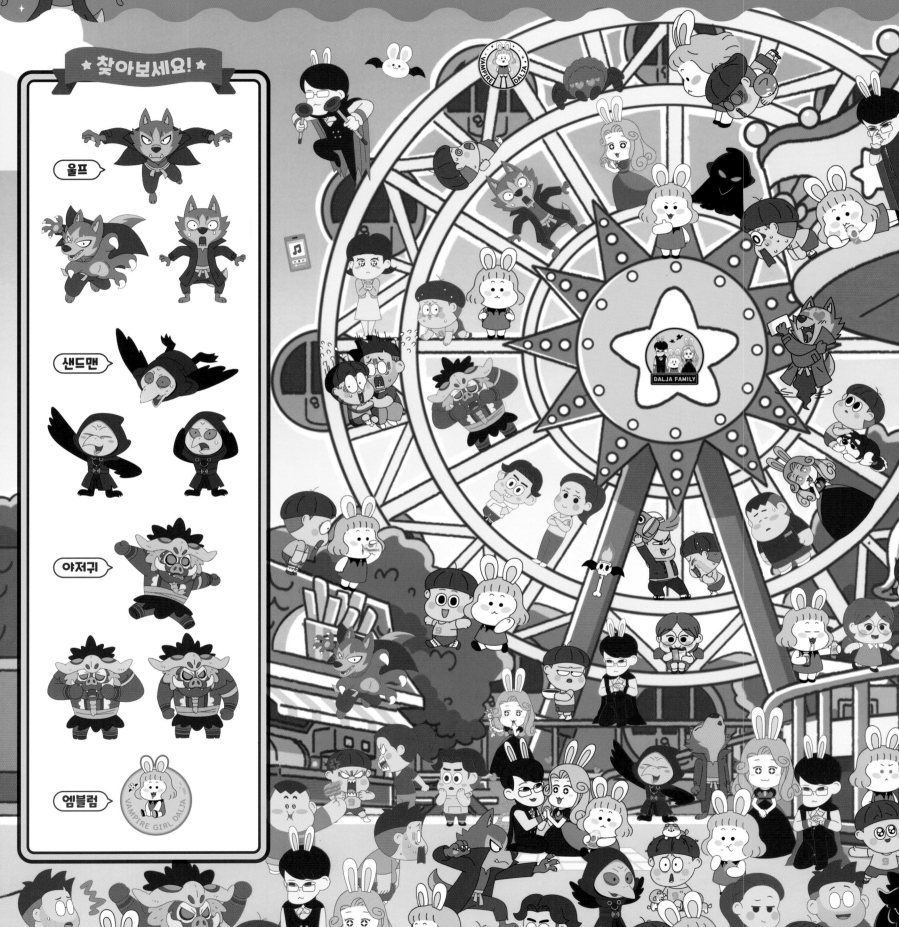

12

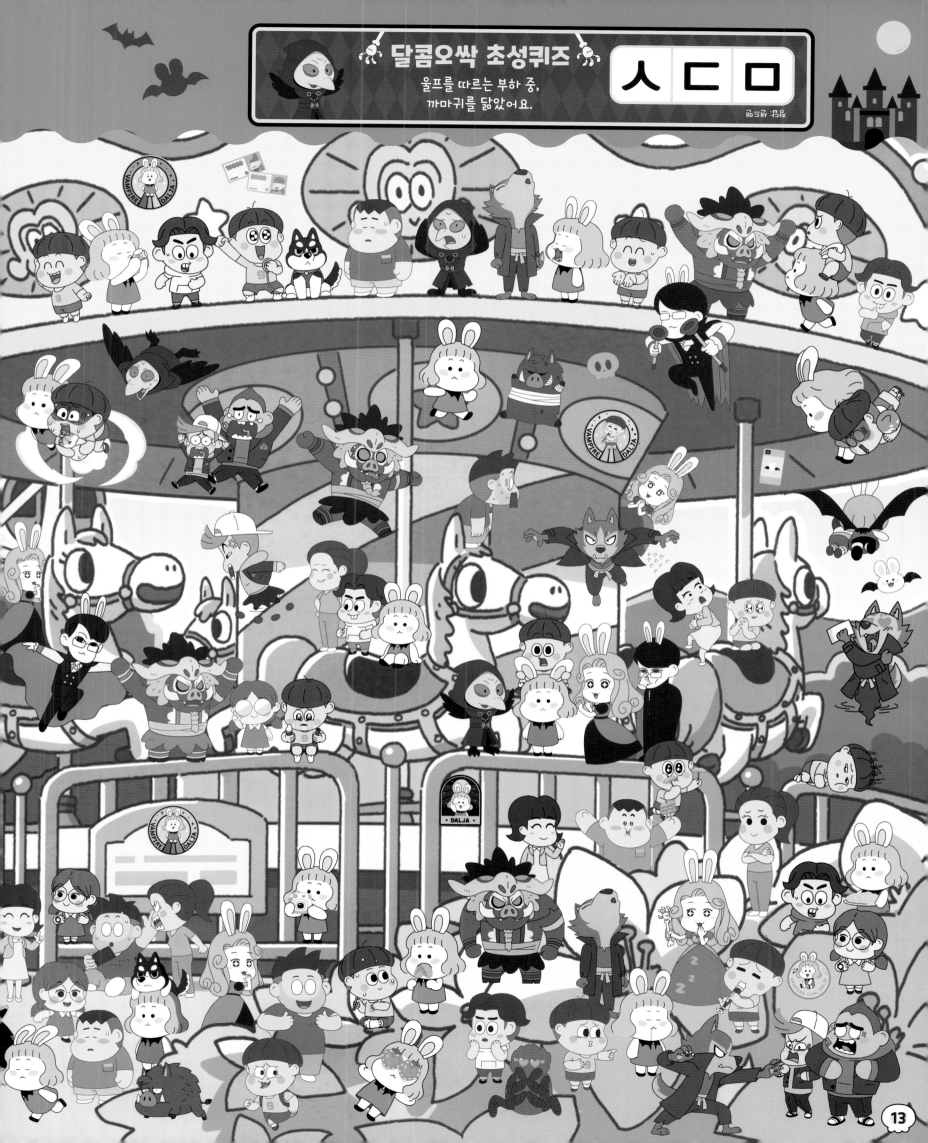

달콤살벌 달자네 집

동구네 옆집에 새로 이사 왔다는 이웃이
달자네 가족이라니! 오싹한 달자네 집에 꼭꼭
숨어 있는 달자와 가족들을 모두 찾아보자!

★ 찾아보세요! ★

달자

엘리제

유진

거미

멧돼지

옥수수

케첩

DALJA FAMILY

엠블럼

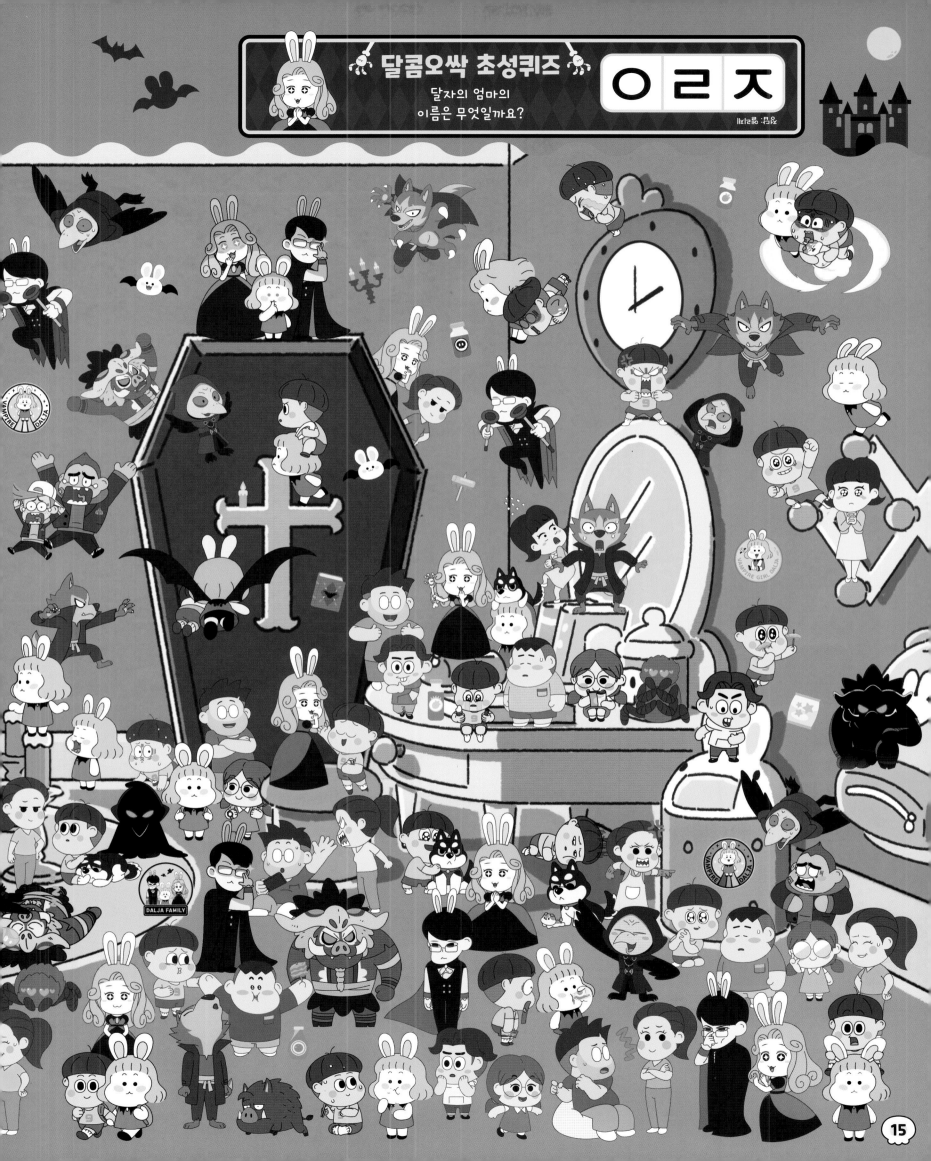

소심한 동구네 집

달자네 가족의 정체를 알게 된 동구! 평범한 동구의 일상이 뱀파이어 소녀 달자로 인해 바뀌기 시작한다. 꼭꼭 숨어 있는 동구와 가족들을 모두 찾아보자!

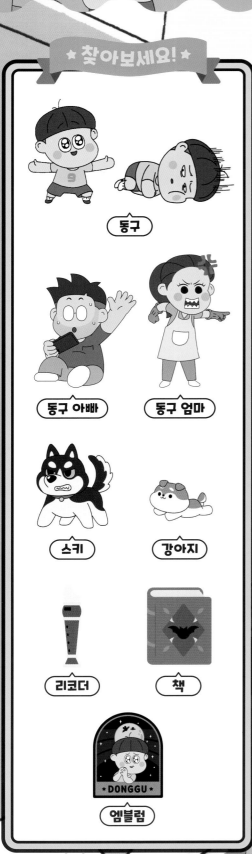

★ 찾아보세요! ★

동구

동구 아빠　　　동구 엄마

스키　　　강아지

리코더　　　책

DONGGU
엠블럼

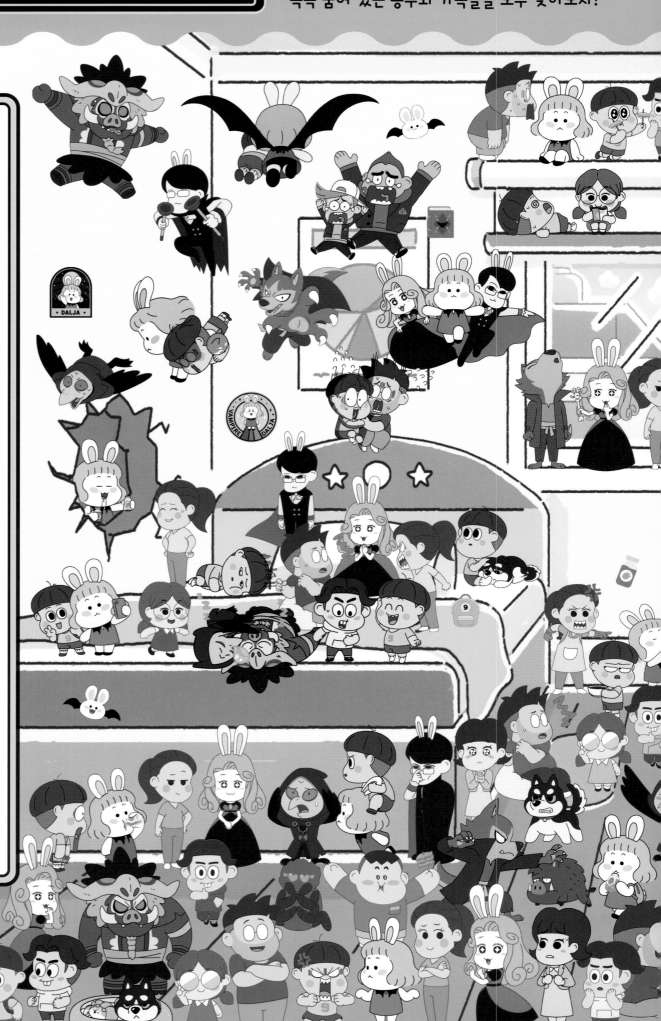

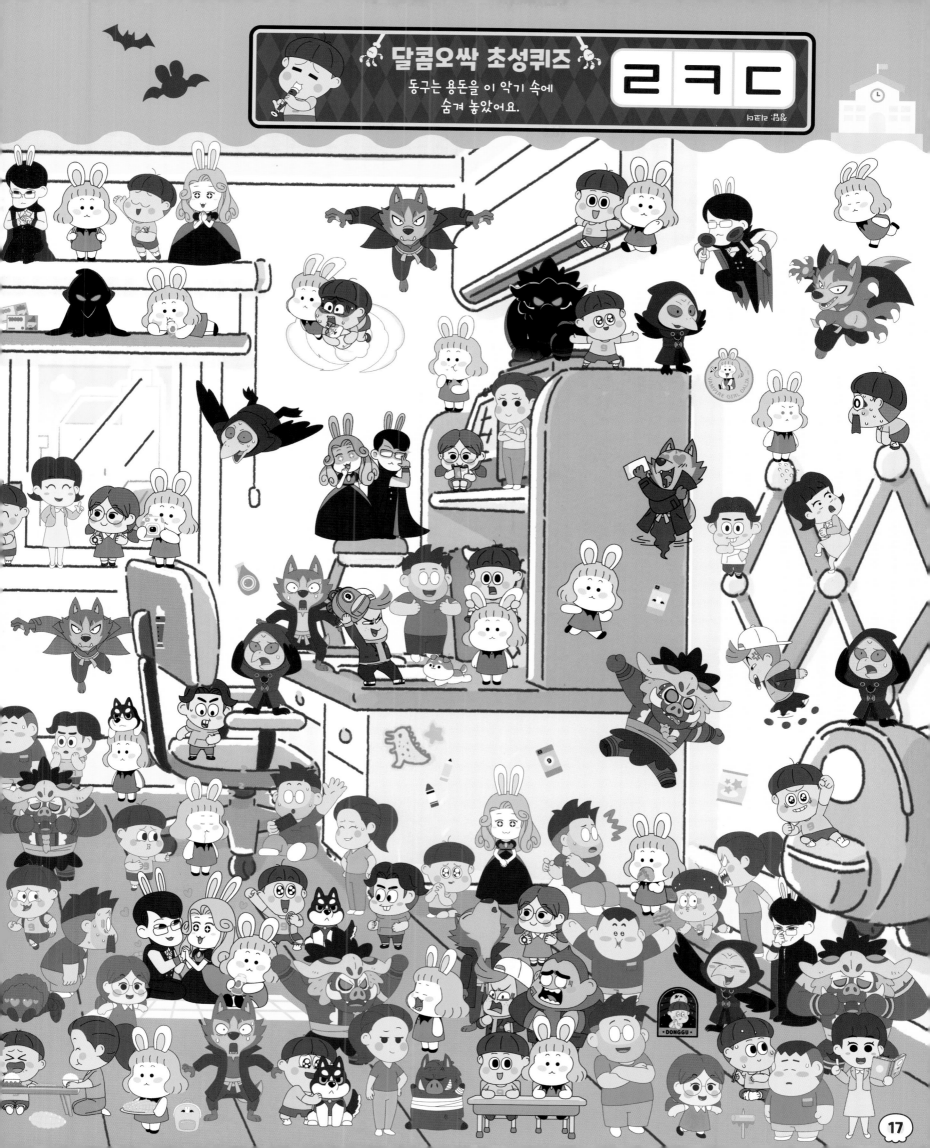

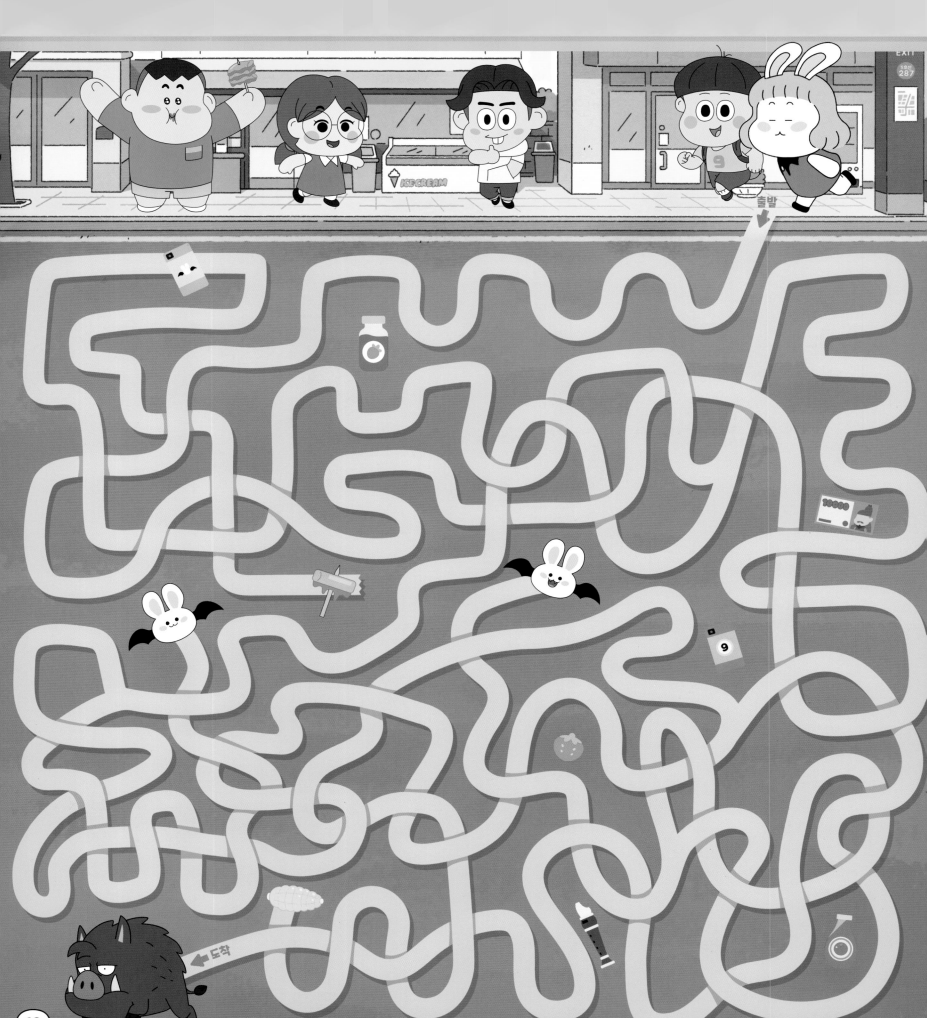

출발

도착

EXIT

18

달라 달라!

1

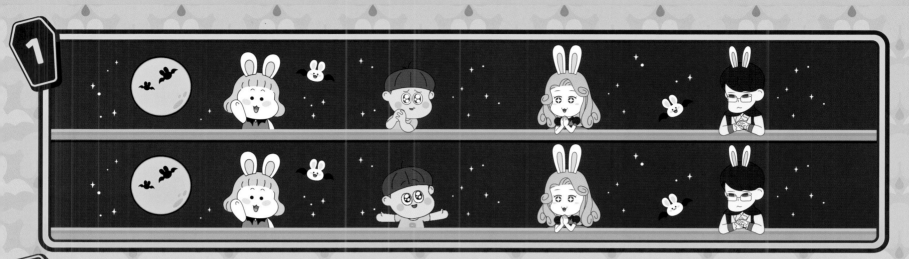

2

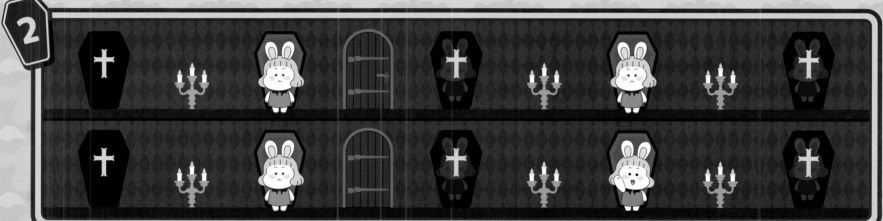

3

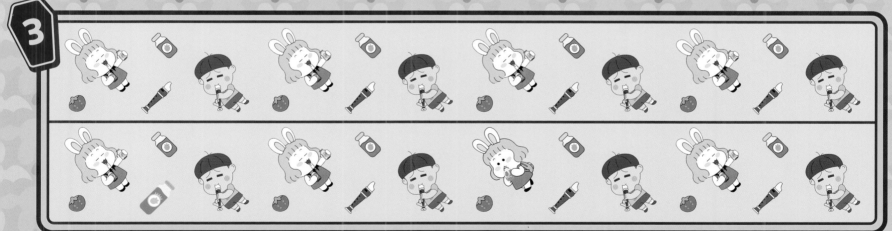

4

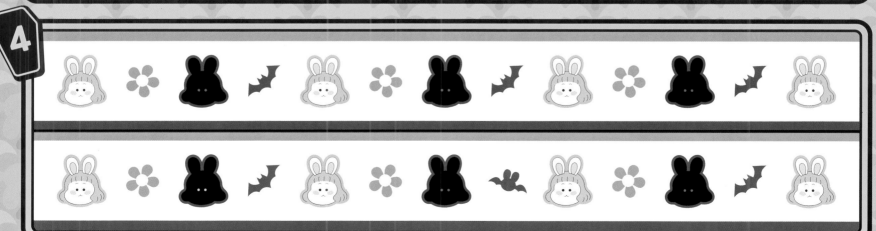

떡볶이 먹으러 가는 길

승남이의 생일 파티에 참여한 동구와 달자. 다 같이 맛있는 떡볶이를 먹으러 출발! 거리에 꼭꼭 숨어 있는 달자와 친구들을 모두 찾아보자!

★ 찾아보세요! ★

달자	동구
나연	승남
준석	핸드폰
떡볶이	
엠블럼	

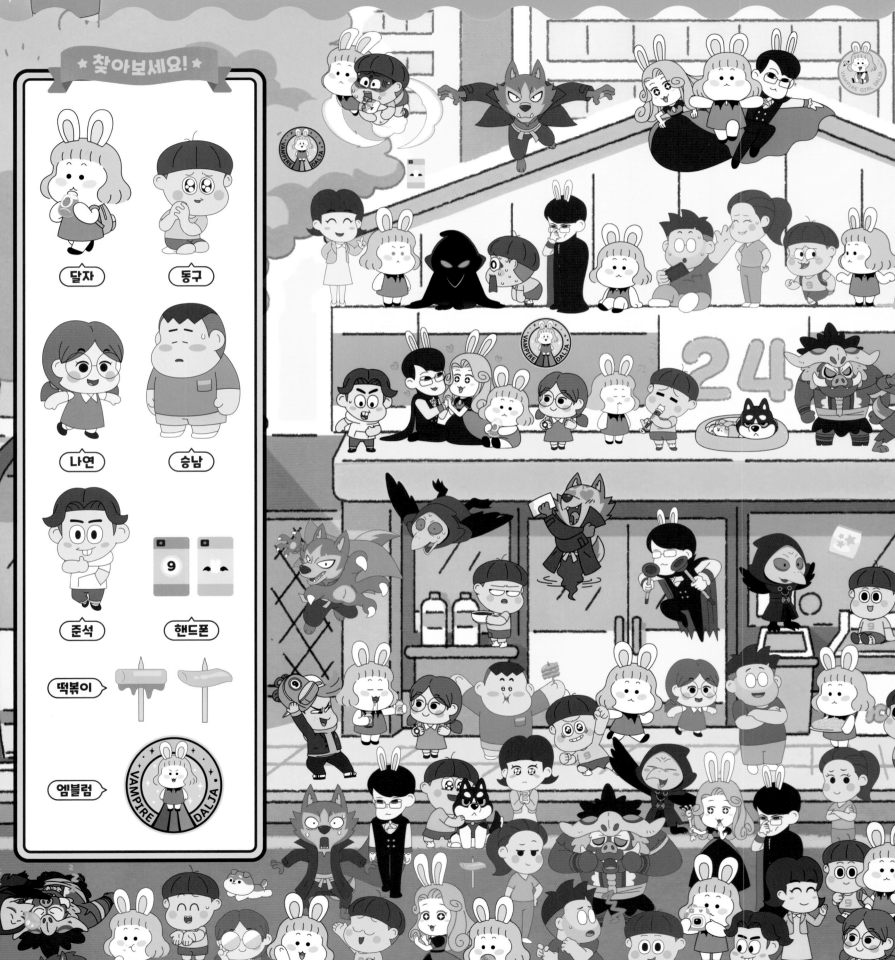

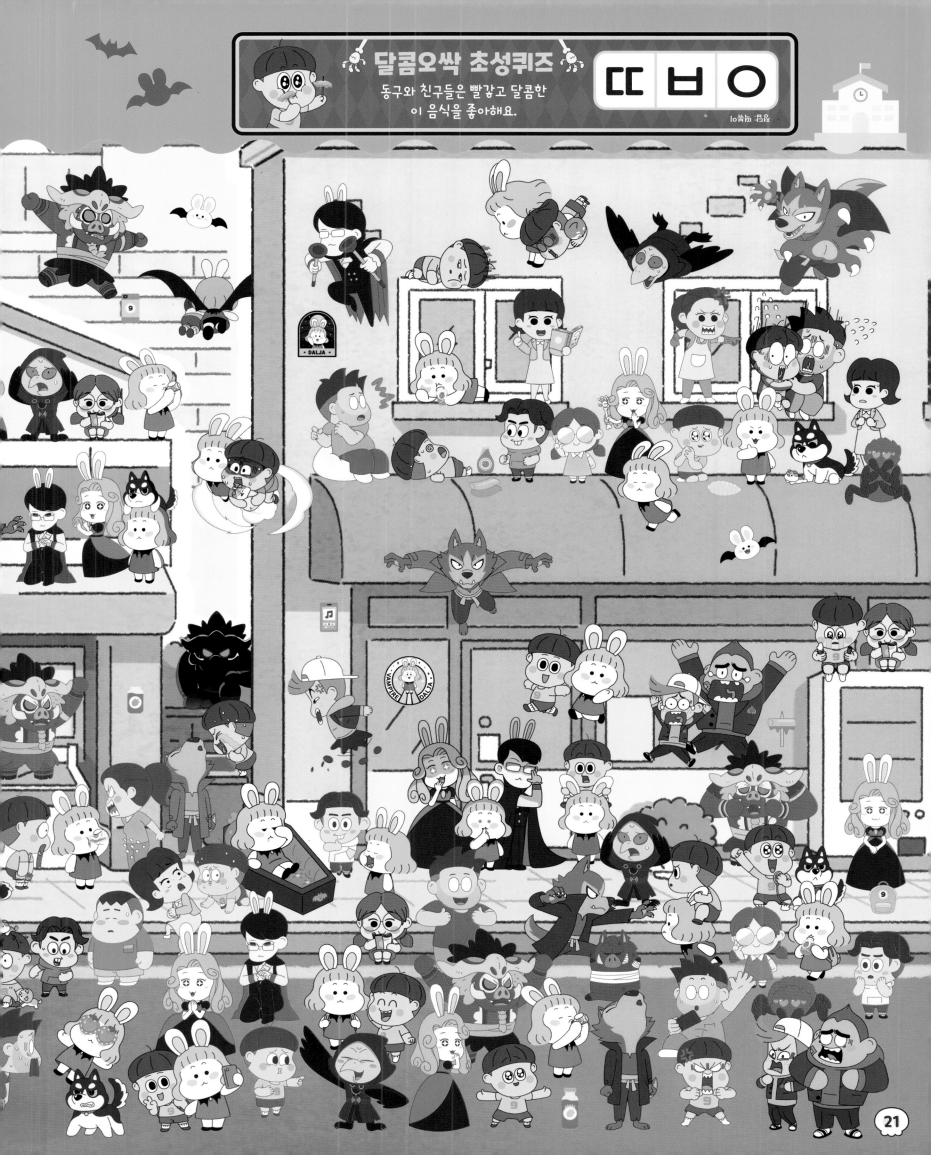

재미있는 숨바꼭질

달자와 동구의 하루는 언제나 버라이어티!
오늘은 또 무슨 일을 벌일까?! 놀이터에
꼭꼭 숨어 있는 친구들을 모두 찾아보자!

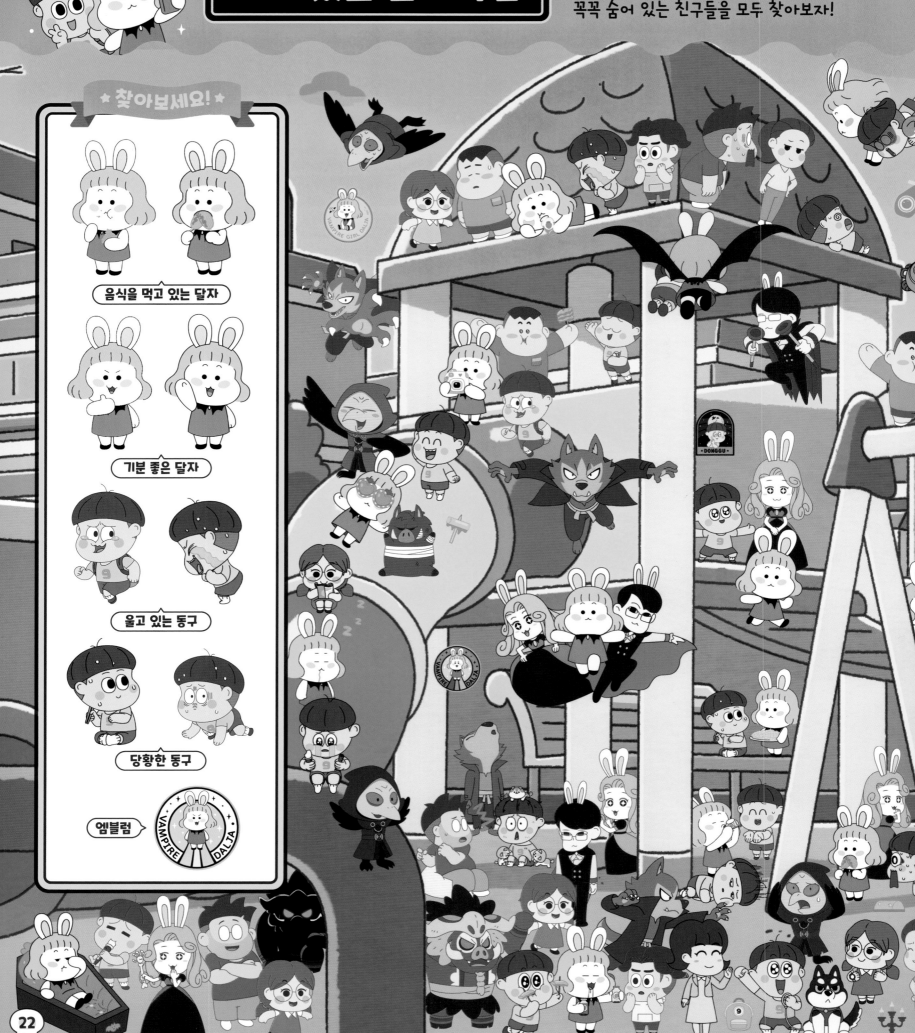

★ 찾아보세요! ★

음식을 먹고 있는 달자

기분 좋은 달자

울고 있는 동구

당황한 동구

엠블럼

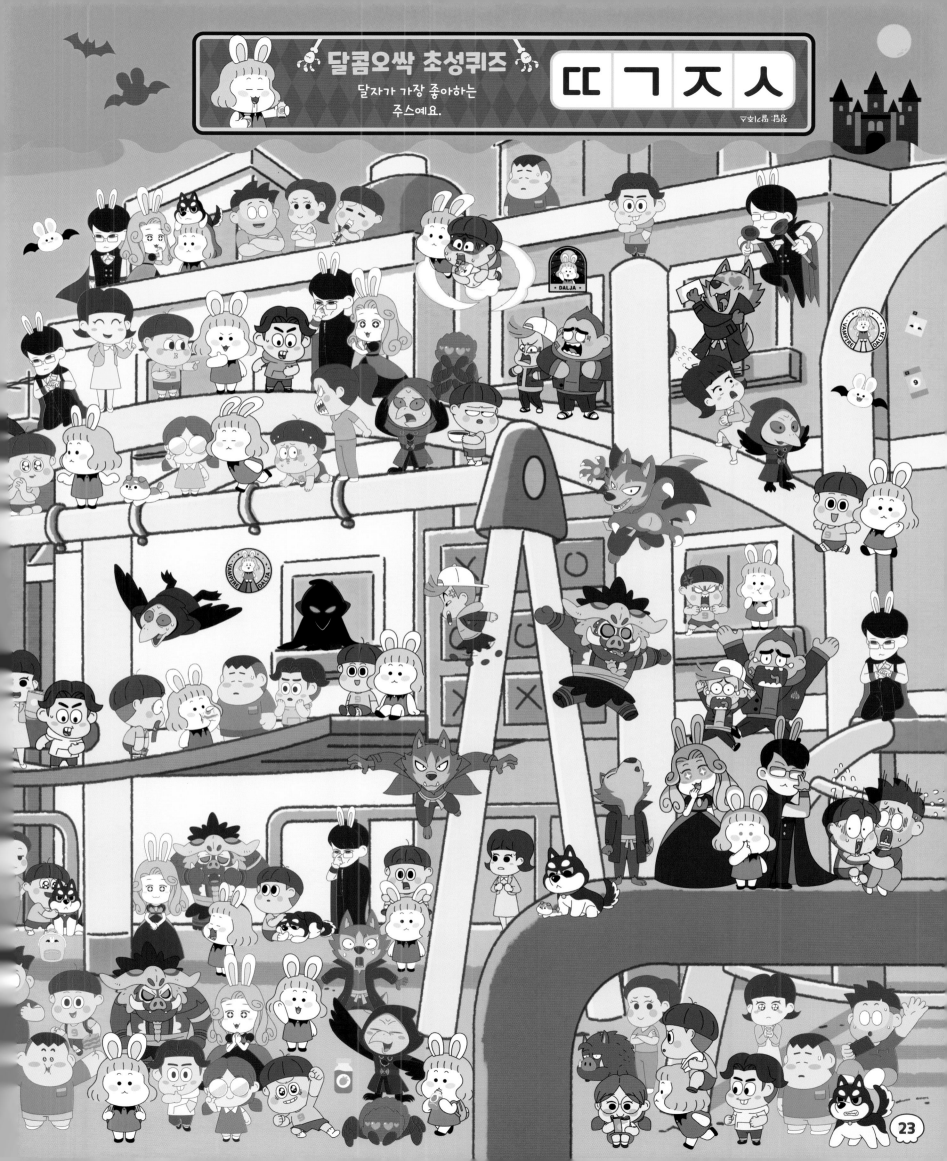

그림자의 주인은 누구?

<보기>의 그림자를 잘 보고, 다섯 개의 그림자와 모두 일치하는 세트를 찾아보자!

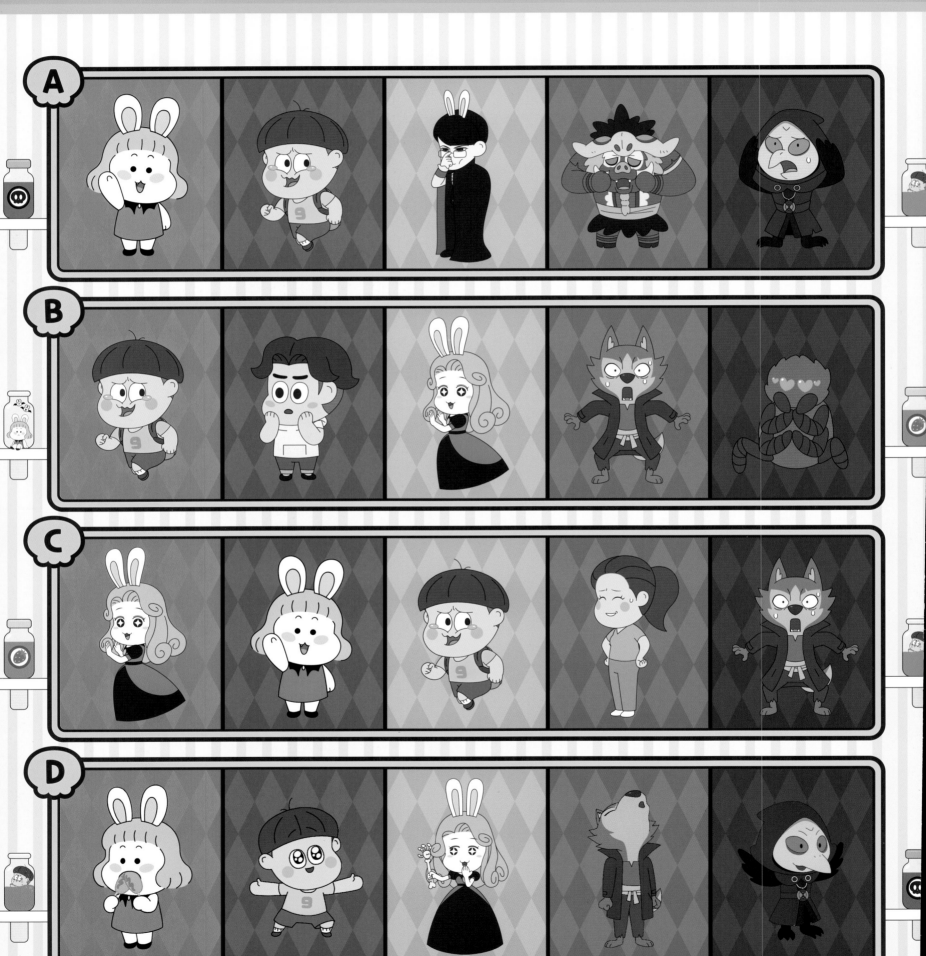

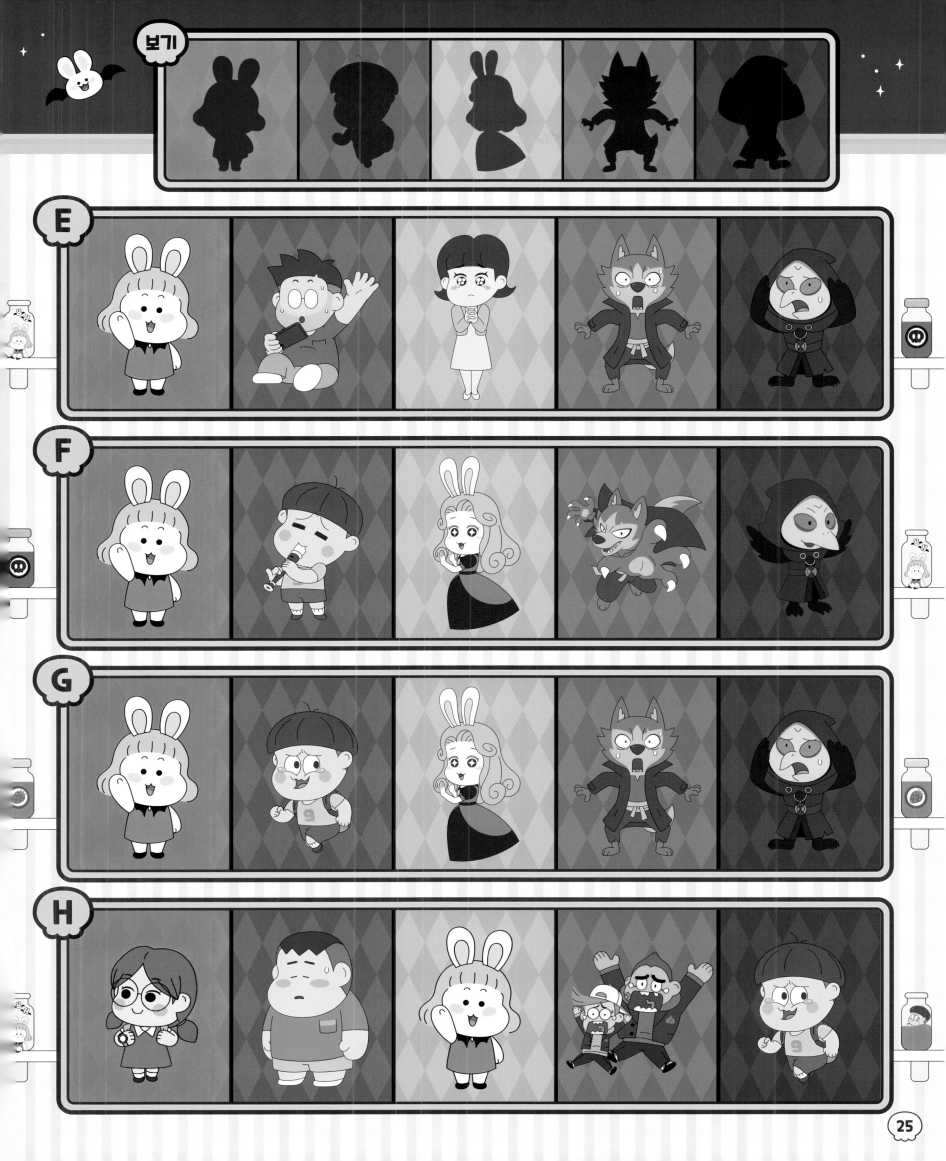

다양한 표정을 가진 달자와 친구들!
왼쪽과 오른쪽 그림을 비교해 보고,
다른 얼굴을 모두 찾아보자!

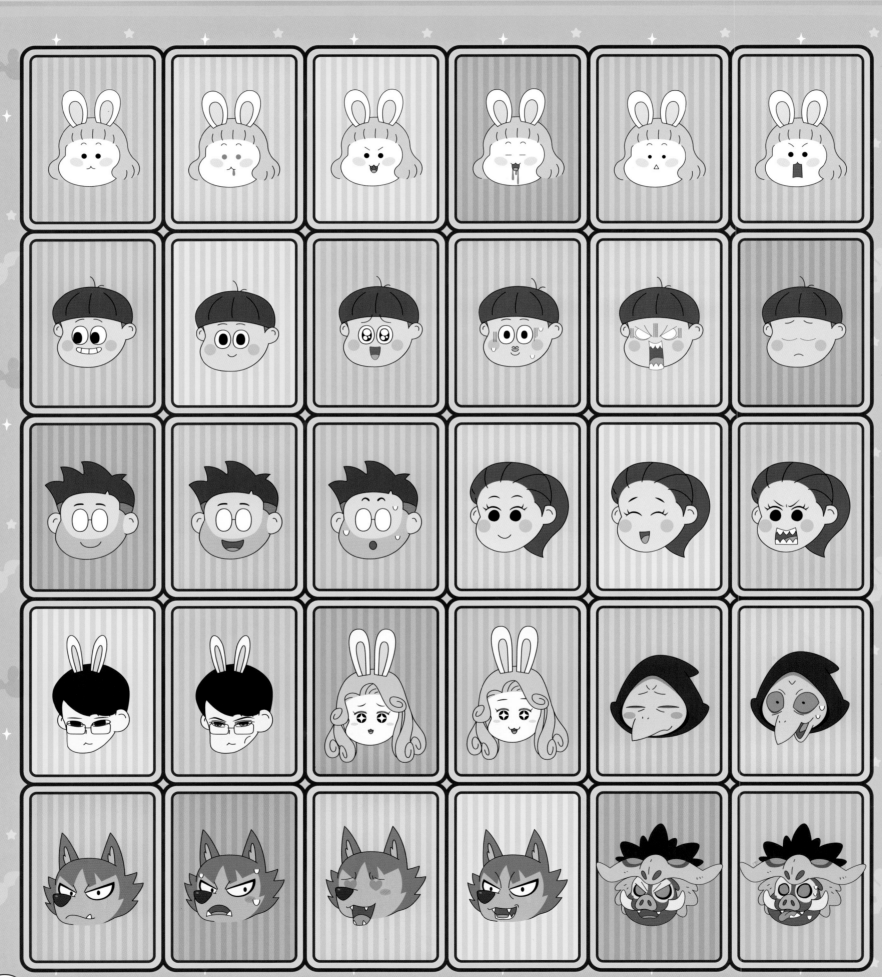

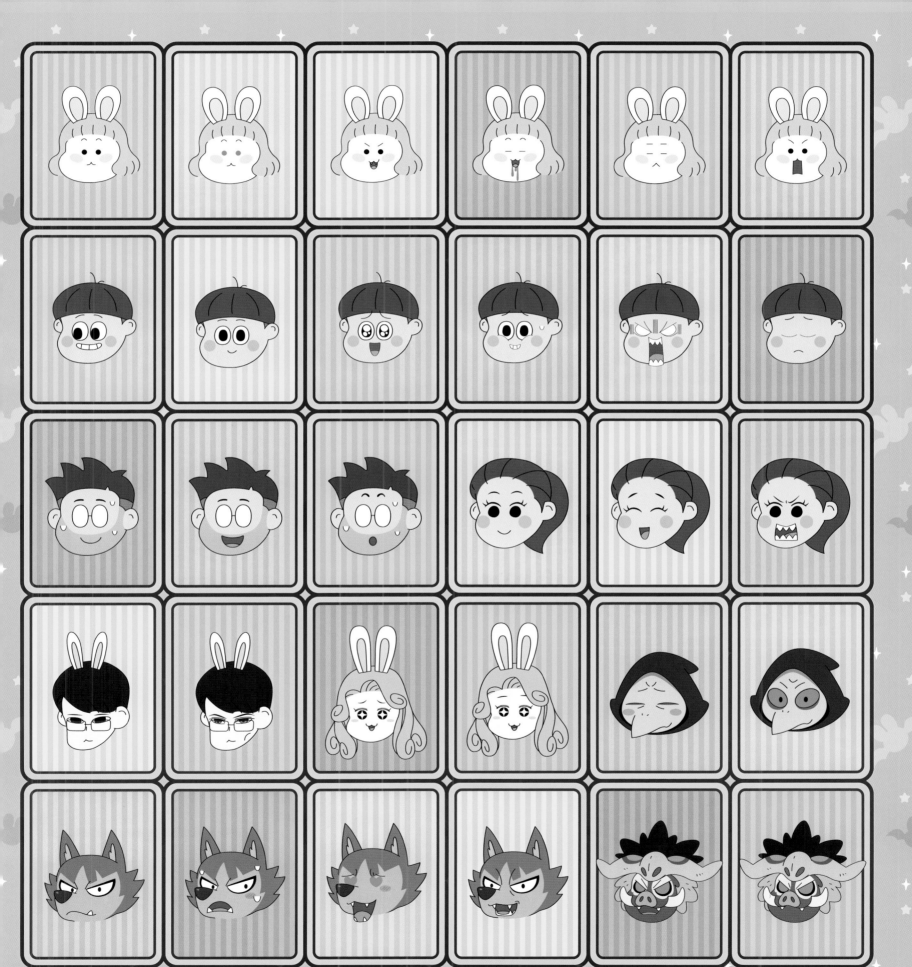

6~7쪽

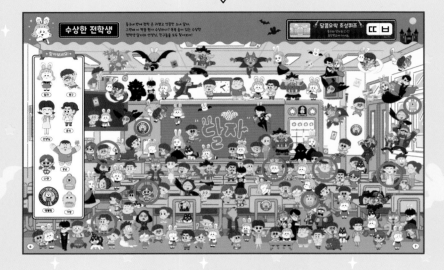

8~9쪽

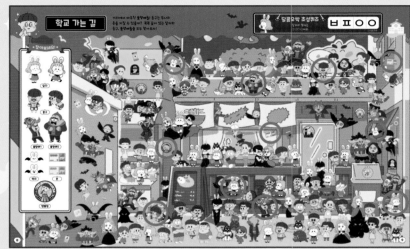

10~11쪽

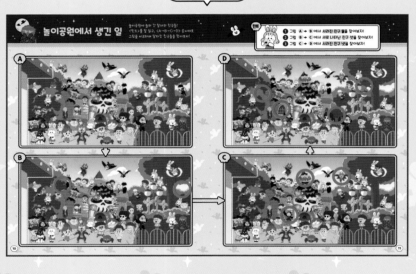

12~13쪽

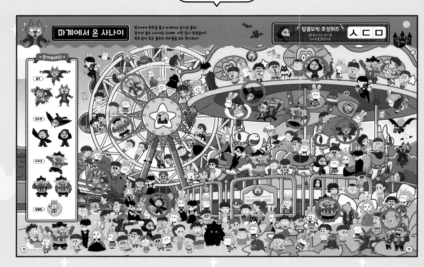

14~15쪽

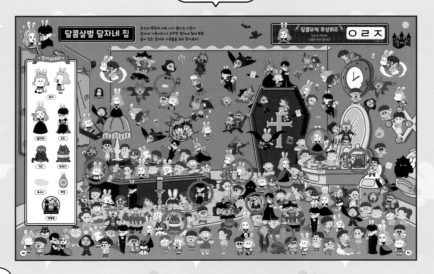

16~17쪽

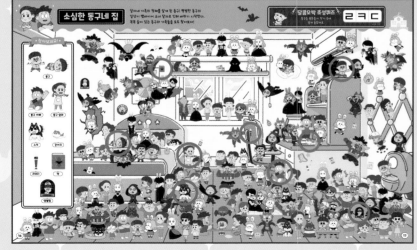

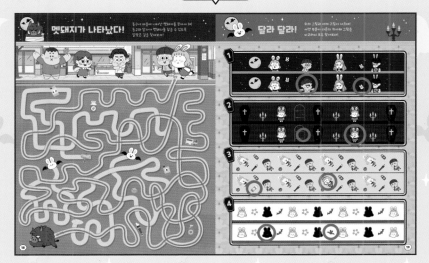

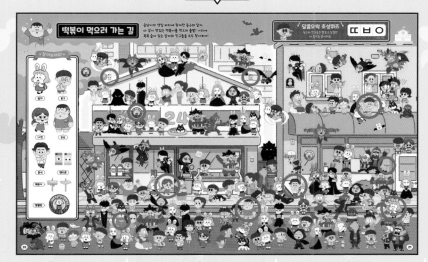

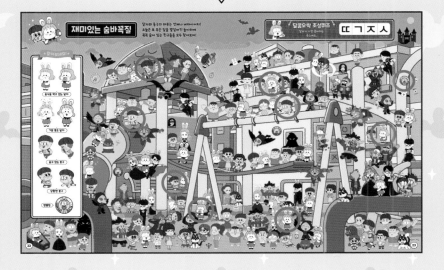

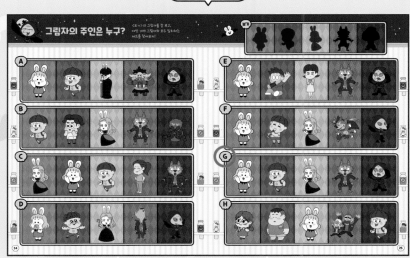

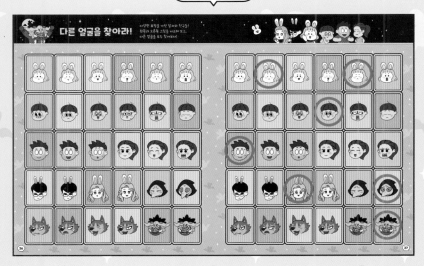

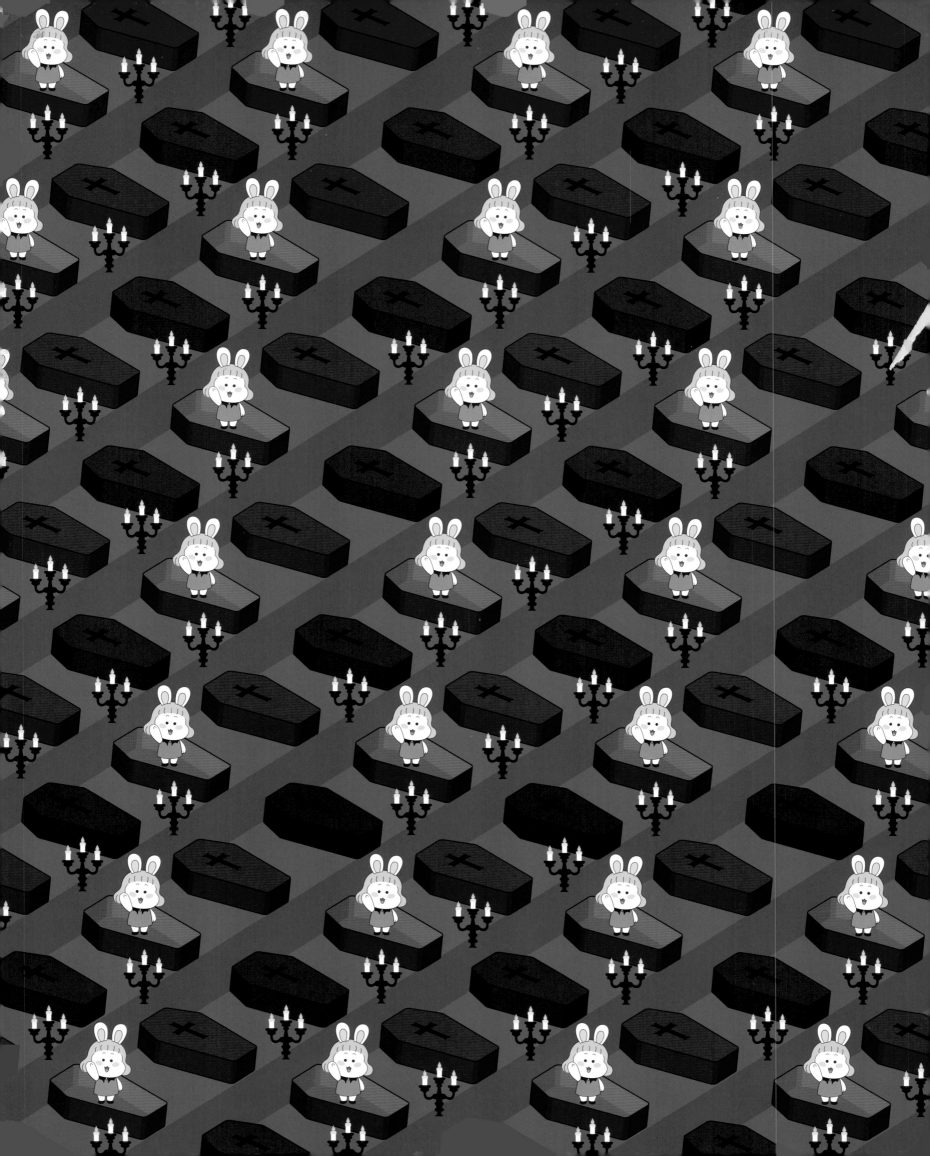